國家圖書館出版品預行編目資料

艾雪 / 李寬宏著;黃中妤繪.－－初版二刷.－－臺
北市: 三民, 2018
　　　面；　公分－－(兒童文學叢書/創意MAKER)

ISBN 978–957–14–6024–6　(精裝)

1.艾雪(Escher, Maurits Cornelis, 1898–1972)
2.畫家 3.傳記 4.通俗作品 5.荷蘭

940.99472　　　　　　　　　　　104009687

ⓒ 艾　雪

著 作 人	李寬宏
繪　　者	黃中妤
主　　編	張燕風
企劃編輯	楊雲琦　郭心蘭
責任編輯	郭心蘭
發 行 人	劉振強
著作財產權人	三民書局股份有限公司
發 行 所	三民書局股份有限公司
	地址　臺北市復興北路386號
	電話　(02)25006600
	郵撥帳號　0009998–5
門 市 部	(復北店)臺北市復興北路386號
	(重南店)臺北市重慶南路一段61號
出版日期	初版二刷　2018年6月修正
編　　號	S 857871

行政院新聞局登記證局版臺業字第○二○○號

有著作權·不准侵害

ISBN　978–957–14–6024–6　（精裝）

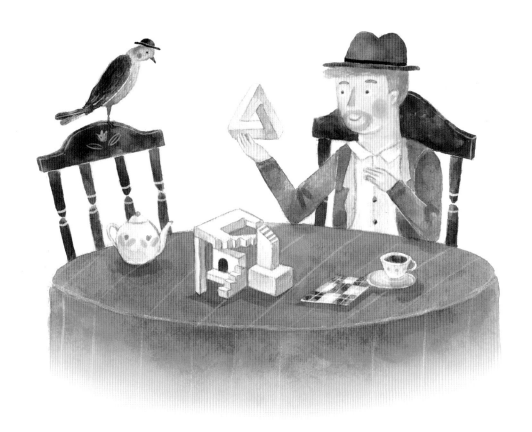

艾 雪 Maurits Cornelis Escher

空間魔幻師

李寬宏／著　黃中妤／繪

三民書局

主編的話　　　　　抬頭見雲

　　隨著「近代領航人物」系列廣獲好評，並獲得出版獎項的肯定，三民書局的出版團隊也更有信心繼續推出更多優良兒童讀物。

　　只是接下來該選什麼作為新系列的主題呢？我和編輯們一起熱議。大家思考間，偶然抬起頭，見到窗外正飄過朵朵白雲。

　　有人興奮的說：「快看！大畫家畢卡索一手拿調色盤，一手拿畫筆，正在彩繪奇妙的雲朵！」

　　是呀！再看那波浪一般的雲層上，建築大師高第還在搭建他的尖塔！

　　左上角，艾雪先生舞動著他的魔幻畫筆，捕捉宇宙的無限大，看見了嗎？

　　嘿！盛田昭夫在雲層中找到了他最喜愛的 CD，正把它放入他的隨身聽……

　　閃亮的原子小金剛在手塚治虫大筆一揮下，從雲霄中破衝而出！

　　在雲端，樂高積木堆砌的太空梭，想飛上月球。

　　麥克沃特兄弟正在測量哪一朵雲飄速最快，能夠成為金氏世界紀錄。

　　……

　　有了，新的叢書就鎖定在「創意人物」這個主題上吧！

　　大家同聲附和：「對，創意實在太重要了！我們應該要用淺顯的文字、豐富的圖畫，來為小讀者們說創意人物的故事。」

　　現代生活中，每天我們都會聽見、看見和接觸到「創意」這兩個字。但是，「創意」到底是什麼？有人說，「創意」就是好點子。但好點子是如何形成的？又是在什麼樣的環境助長下，才能將好點子付諸實現，推動人類不斷向前邁進？

　　編輯團隊為此挑選了二十個有啟發性的故事，希望解答上述的問題，並鼓勵小讀者們能像書中人物一般對事物有好奇心，懂得問「為什麼」，常常想「假如說」，努力試「怎麼做」。讓想像力充分發揮，讓好點子源源不絕。老師、家長和社會大眾也可以藉此叢書，思索、探討在什麼樣的養成教育和生長環境裡，才能有效的導引兒童走向創意之路？

　　雲屬於大自然，它千變萬化，自古便帶給人們無窮想像；雲屬於艾雪、盛田昭夫、高第、畢卡索……這些有突出想法的人，雲能不斷激發他們的創意；雲也屬於作者、插畫家和編輯團隊，在合作的過程中，大家都曾經共享它的啟發。

　　現在，雲也屬於本書的讀者。在看完這本書以後，若有任何想法或好點子願意與大家分享，歡迎寄到編輯部的信箱 sanmin6f@sanmin.com.tw。讀者的鼓勵與建議，永遠是編輯團隊持續努力、成長的最大動力。

　　　　　　　　　　　　　　　　　　　　　　　　　　簡宛　2015 年春寫於加州

作者的話

親愛的小朋友和大朋友：

你聽過一幅畫對著你演奏音樂嗎？我聽過，從艾雪的〈變形 II〉。聽到我這麼說，你可能會覺得今天真倒霉，碰到一個神經病。但是如果你是一個好奇寶寶，或者是一個創意十足的帥哥或正妹，也許會願意花幾分鐘的時間，讀一下這本書的〈給我巴哈，其餘免談！〉和所附的插圖。等你讀完以後，說不定會說：「這傢伙雖然有時候講話瘋瘋癲癲，不過腦筋還沒秀逗啦。」

研究所畢業後，我進入一家大公司的流體力學實驗室當工程師。我的上司是麻省理工學院的機械博士，人很聰明也很和藹，長得矮矮胖胖的，整天挺著啤酒肚，吹著口哨，在實驗室裡面趴趴走。他堅持我們叫他的名字「傑克」，不要稱呼他「布朗博士」。

有一天我到他辦公室討論事情，結束後要離開時看到他牆上掛著一幅名為〈瀑布〉的版畫。那幅畫裡面的瀑布流瀉下來，推動底下的水車。水接著循著水道流啊流，最後居然又回到瀑布的源頭！我心想這怎麼可能？

「嘿，傑克，這幅畫根本違反物理定律嘛！」我說。

「我知道。但是你找得出它的破綻嗎？」他笑得很賊。

我眼睛回到那幅畫，循著水流的方向走了好幾遍，還是沒辦法找出「錯」在哪裡。「真的被它打敗了，我實在找不出破綻。」我只好認輸。

傑克說：「別難過，我也找不出來。這個版畫家叫艾雪，荷蘭人，現在很紅，科學界和藝術界的人都喜歡他。」這是我第一次聽到艾雪的名字。從此我一頭栽進他的奇幻世界，不可自拔，也不想自拔。

艾雪一生創作出兩千多件作品，範圍涵蓋了視覺錯覺（如〈瀑布〉），非常音樂性的作品（如〈變形 II〉），空間分割，多重視角，以及傳統的風景版畫。這本書討論了所有這些風格的作品，並重新詮釋了十二幅作品可與正文對照欣賞。他天馬行空的想像力影響深遠，是許多科學家和藝術家創意的泉源，連電影《魔戒》、《全面啟動》和《古墓奇兵》裡面都用了艾雪風格的畫面。

謝謝主編張燕風老師和三民書局給我這個機會，撰寫我的偶像。燕風老師為了幫助我寫作順利，還送我一本艾雪的畫冊和內含艾雪論文的《故宮文物》月刊。真的非常感激。

三民書局的編輯團隊專業又敬業，給我許多寶貴的建議，他們總是客客氣氣，但是毫不留情的抓出我的缺點和錯誤。每次和他們合作，我都學到很多。感恩！

也謝謝蔣淑茹老師答應扮演白老鼠的角色，成為這本書的第一個讀者和書評人。

數學成績很爛嗎？安啦！

　　艾雪上中學時，最怕數學課。一大堆枯燥的名詞總是把他搞得一個頭三個大，什麼平方、立方、有理數、無理數、等差級數、等比級數，天啊，數學家真的吃飽沒事幹，專門想出一些怪點子整人。今天老師發考卷，艾雪這次月考得了五十五分，比上次月考進步了兩分，但這也不是什麼好光宗耀祖的事，因為其他同學都考八十幾分，或九十幾分。艾雪越想越心慌，嘿，這情況好像有點不妙，數學如果被當掉，恐怕畢不了業。

「艾雪先生！」

艾雪正在胡思亂想，忽然聽到老師叫他，嚇得趕快站起來：「在！」

老師說：「我們來複習一下上一堂課教的內容：平方是一個數目乘上它自己，所以 5 的平方是 5×5，答案是 25。那麼 9 的平方是多少？」

平方？自己乘自己？這也未免太複雜了吧！艾雪呆呆站著，腦筋一片空白。

「艾雪，9×9 等於多少？」老師問。

啊，這個我知道，小學時學過。艾雪答：「81。」

「很好，」老師說：「所以，9

的平方就等於「81。」

艾雪還是不懂，9×9 就說 9×9，為什麼要搞個什麼討人厭的平方出來攪局？

中學的數學成績就這麼要死不活，在及格邊緣浮沉，差點畢不了業。神奇的是，多年後艾雪

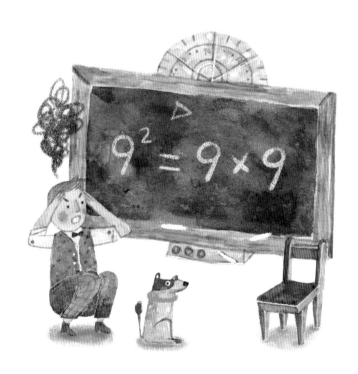

的版畫作品卻成為數學家的最愛。

　　他們把艾雪作品拿來研究、分析，然後寫出一大堆充滿艱深晦澀名詞和又臭又長方程式的學術論文。有一次，艾雪就對朋友說：「說實話，我根本不知道那些論文在講些什麼。」最妙的是，有一年國際數學家年會在荷蘭的阿姆斯特丹舉行，這些數學家居然還恭請艾雪去大會演講哩。

　　這是怎麼回事？艾雪，這位當年數學成績吊車尾的中學生，憑什麼讓國際知名的大數學家欣賞他、向他請教？我想最重要的原因是，雖然他對數字和方程式無感，但是對有些重要的數學觀

念（比如說，空間的分割）卻有非常敏銳的直覺。

不僅如此，他還能把他的直覺，用圖像很清楚很有趣的表現出來，讓專業的數學家和一般人都能了解。

舉個例子，你會怎麼描述「無限大」？你知道它比你的學校大，比臺灣大，比地球大，比太陽系大，比銀河系大，甚至比光線行走億兆年的距離還大。但是，即使這樣沒完沒了的加碼上去，我們還是很難具體的說出它到底有多大。

艾雪會怎麼畫「無限大」

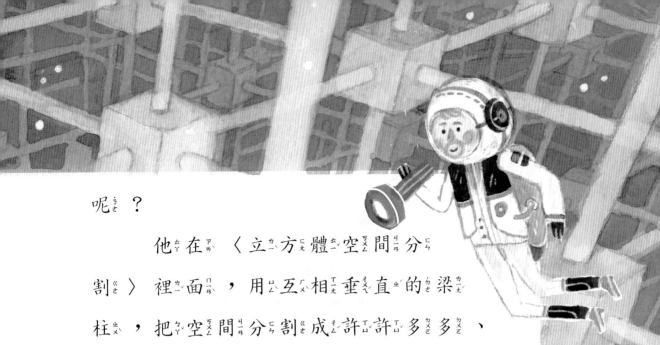

呢？

　　他在〈立方體空間分割〉裡面，用互相垂直的梁柱，把空間分割成許許多多、上下前後左右、綿延不絕的透明立方體，象徵無邊無際的宇宙。這樣一張圖，比數學、哲學、神學裡面對於「無限大」的抽象定義要容易懂得多了。

　　好，他畫了「無限大」，那麼他又如何畫出「無限小」呢？在〈圓形極限III〉裡面，有好多魚在游泳。魚在圓心時最大，越往邊緣游會越變越小，不管如何努力，牠們只會越來越接近邊

緣，可是永遠到達不了目的地，同時，牠們會變得越來越小，越來越小……你不覺得這種表現「無限小」的方法很酷嗎？

許多人喜歡艾雪的另外一個原因，是他有辦法把很枯燥的數學觀念，用很有趣的方式表達出

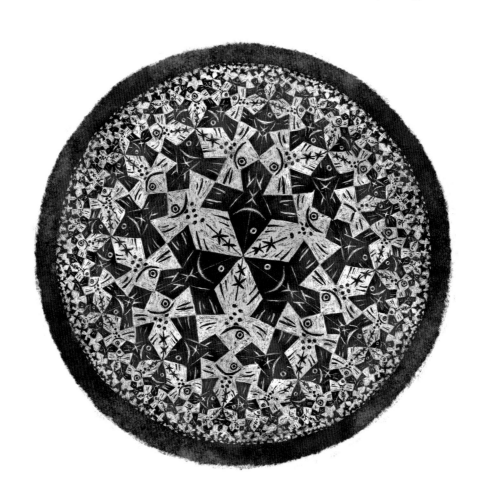

來。莫比烏斯帶就是個好例子。

什麼是莫比烏斯帶？如果我們拿一張紙條，把兩端黏起來，會成為一個普通「正常的」紙環。這個正常的紙環有內外兩面，也有兩個邊界。

可是，如果我們把紙條的其中一端扭轉半圈，然後和另外一端接上，這樣形成的紙環不但只有一面，而且還只有一個邊界。它是德國數學家莫比烏斯發現的，因此稱為莫比烏斯帶。

假如你問一個教學技巧不太高明的數學老師：「老師，到底什麼是莫比烏斯帶？」他可能會說：「嗯，這個莫比烏斯帶嘛，是拓撲學（數學的一支）裡面一種單

面單邊的結構，嚴謹的定義如下……」說著，在黑板上寫了好幾條方程式，讓你看得滿頭霧水。

於是你跑去問另外一個老師。他拿出一張紙條，照我們剛才描述的方法，做了一個很陽春

的莫比烏斯帶給你看。你終於懂了莫比烏斯帶單面單邊的概念。這是一個有智慧的好老師。

如果你跑去問艾雪，他會說：「我做一幅木刻版畫秀給你看。」於是他創造出〈莫比烏斯帶II〉。這幅作品，裡面的莫比烏斯帶不但進化成莫比烏斯欄杆，欄杆上面還爬了六隻栩栩如生的紅螞蟻！

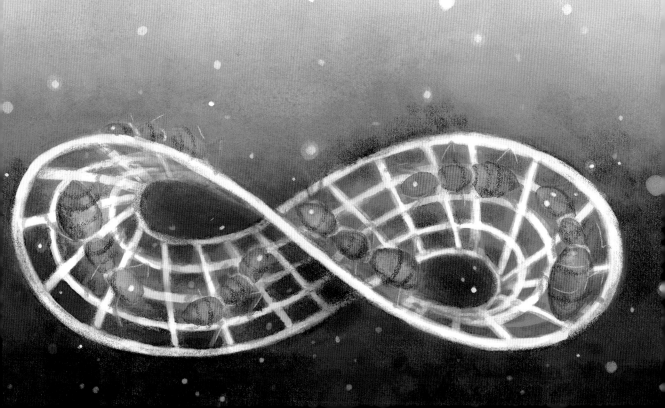

現在你不但了解莫比烏斯帶的觀念，還看到它的美！由此可知，艾雪不但是一個結合藝術和數學的畫家，也是一個風趣而且創意十足的老師。

如果你正為數學成績低落而煩惱，別擔心，說不定你也有艾雪那種非正統的數學才華，哪天會在一個意想不到的領域揚名立萬哩。

陽光燦爛的南義

艾雪走在狹窄的山道上，四周無人，下午的太陽猛烈，整個山區靜悄悄，大片的雲像棉花糖在遠方舒卷。左前方陡峭的坡壁上聳立著他要去的山城卡斯特羅維瓦，底下的山谷有另外兩個小村莊。路旁的野花、蕨類植物、甲蟲、蝸牛是這片荒寂的風景中僅存倔強的生機。這些孤獨又美麗的景物，讓他創作出著名的版畫〈卡斯特羅維瓦〉。

卡斯特羅維瓦是義大利南方的一個山城。艾雪年輕時在義大利住了十三年，他不愛大城羅

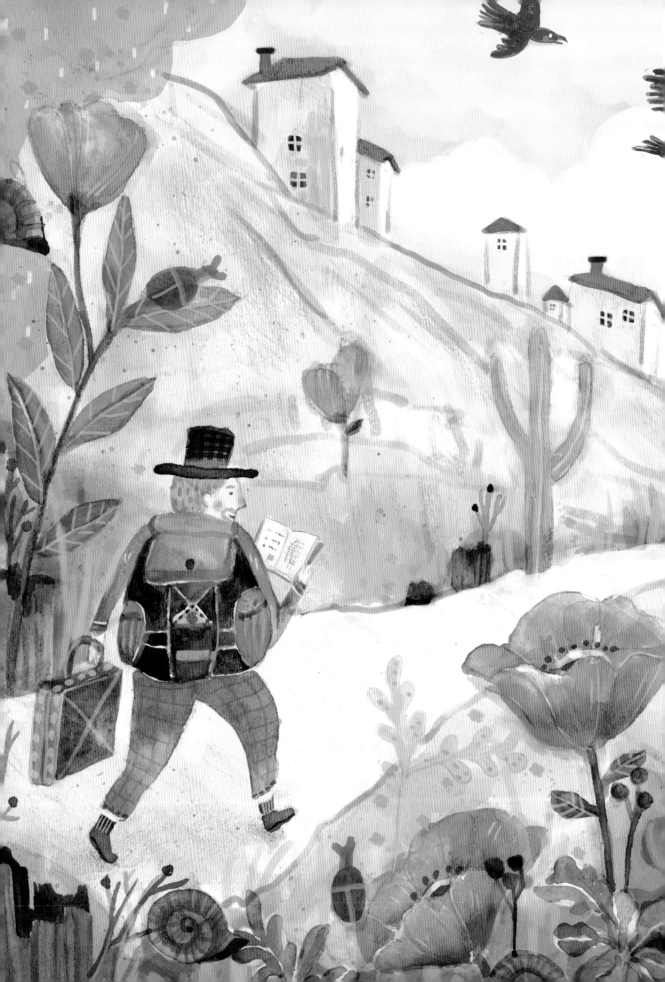

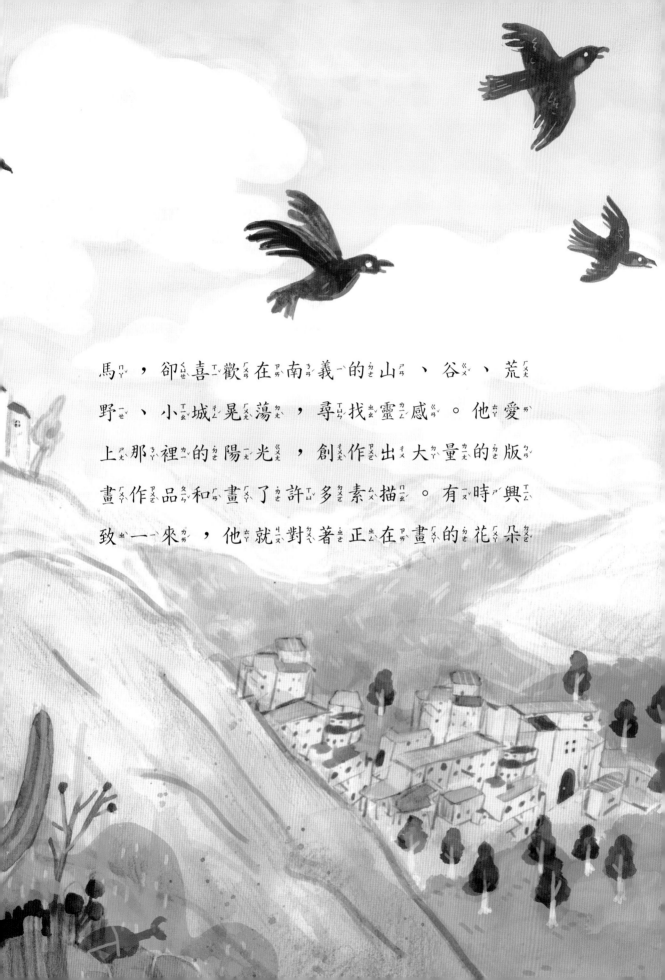

馬，卻喜歡在南義的山、谷、荒野、小城晃蕩，尋找靈感。他愛上那裡的陽光，創作出大量的版畫作品和畫了許多素描。有時興致一來，他就對著正在畫的花朵

大聲唱歌。在義大利的十三年是他一生中最快樂的時光，晚年回荷蘭後，義大利的風景還是時常「偷渡」進入他的作品。

那天在去卡斯特羅維瓦的路上，他正坐在路旁休息，一隻螳螂跳上他的文件夾。他蹲下來，對螳螂說:「小傢伙，想當模特兒喔?」於是他幫螳螂畫了一張素描。幾年後，這隻螳螂跳進他創作的〈夢〉。在這幅超現實風格的版畫裡，一個主教在睡覺，身上爬了一隻半人長、像是在祈禱的大螳螂。我們都在猜，到底是主教夢見螳螂，還是螳螂夢到主教?或者這整幅畫是艾雪的夢?

討論艾雪畫作的書籍，一定

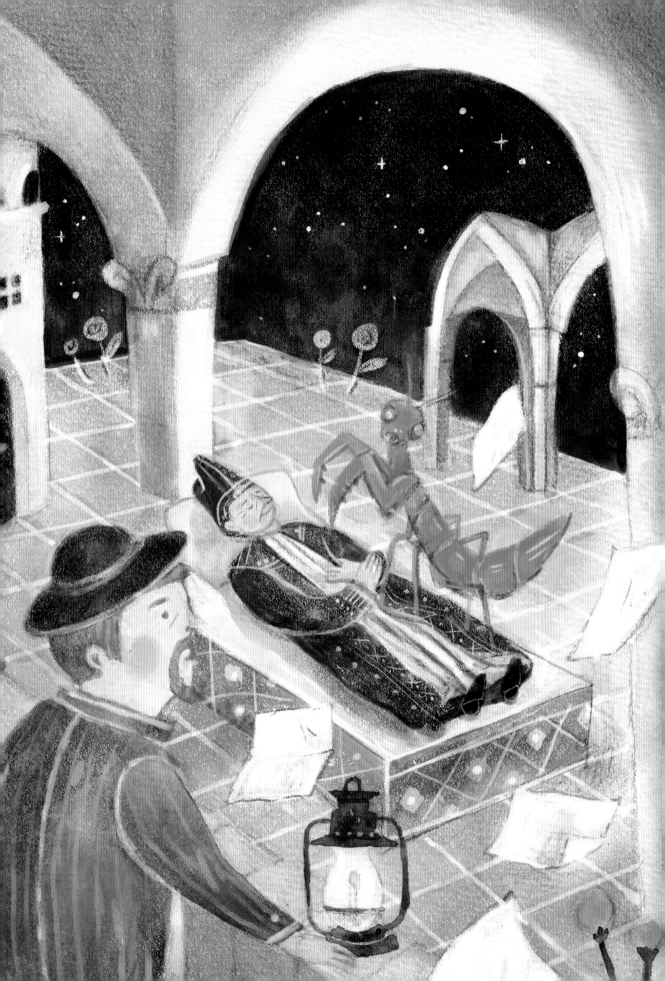

會提到他六十三歲時發表的〈瀑布〉。在這幅著名的作品裡面，水從瀑布頂端沖下來，驅動底下的水車，然後沿著渠道往下流。渠道左轉右轉再左轉，咦，怎麼回到瀑布頂端？所以剛才水是在往上流！這怎麼可能？我們沿著水流的方向，走了一遍，走了兩遍，走了三遍，還是找不到破綻。「艾雪，你也未免太神了！」你說。而這幅畫背景的梯田，正是南義的景觀。這時，距離他離開義大利已經超過三十年，但他還是難忘那裡的一土一石。

艾雪老年時定居荷蘭，在他畫室材料櫃的門上，依然貼著南義濱海小城的照片。那裡，永遠

陽光燦爛。南義是他許多作品的泉源，也是他永遠的鄉愁。

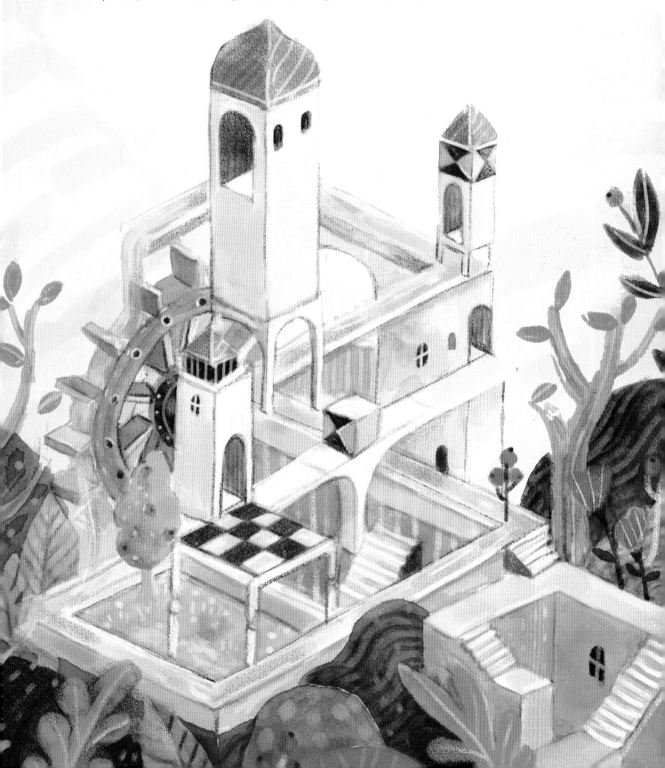

阿罕布拉宮的回憶

西班牙南方的阿罕布拉宮為摩爾人在14世紀所建，結合了宮殿、堡壘、城市的功能，是建築史上的傑作，也是伊斯蘭藝術不朽的經典。

艾雪去過阿罕布拉宮兩次，不是為了瞻仰它雄偉的建築，而是迷戀它牆上和地板上精密細緻的幾何圖案。那些圖案似乎在靜靜的傳遞古老而

永恆的信息。

　阿罕布拉宮牆上的圖案不但對稱而且綿綿不絕，鋪滿整個牆

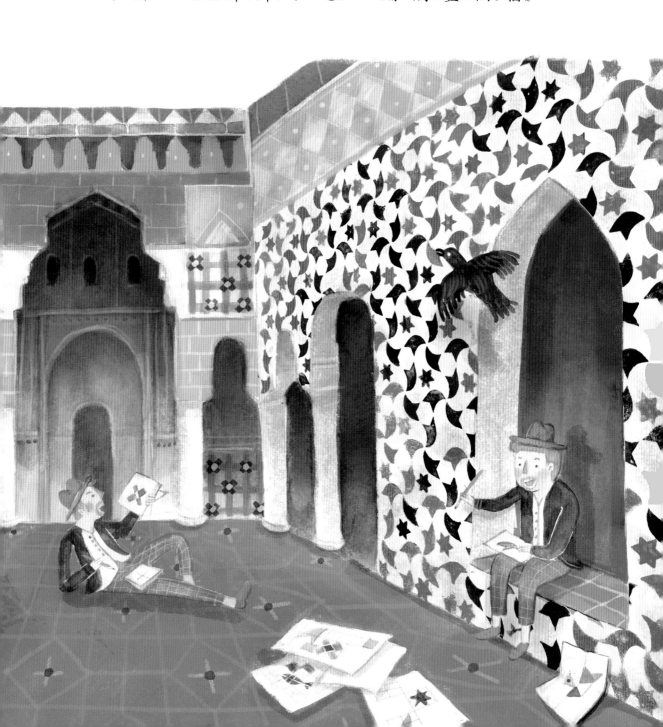

壁。我們如果把牆壁想像成為二度空間的宇宙，那麼摩爾人便是用這些鋪天蓋地的圖案，在讚頌宇宙的浩瀚和阿拉的偉大。艾雪深深受到衝擊，他發瘋似的抄繪下這些圖案。

艾雪後來把這些圖案給一個親戚看，那個親戚說：「原來你喜歡這種嵌瓷藝術啊，結晶學裡面有許多關於它的資訊。比如說某某人發表在某某期刊的論文就講得很明白透徹，還有某某寫的專書也很棒。」

艾雪把這些論文和專書都找來研讀，花了好幾年的時間練習描繪各式各樣的嵌瓷圖案，填滿了無數的練習本。

嵌瓷藝術有幾個重要的條件：空間要填滿，不能有任何空隙；圖案不得重疊；圖案要對稱。

艾雪在練習描繪嵌瓷圖案的時候，心中一直有一個疑惑：「畫來畫去都是幾何圖案，這些摩爾人煩不煩啊？如果把圖案變個花樣，改成動物，會怎樣？」

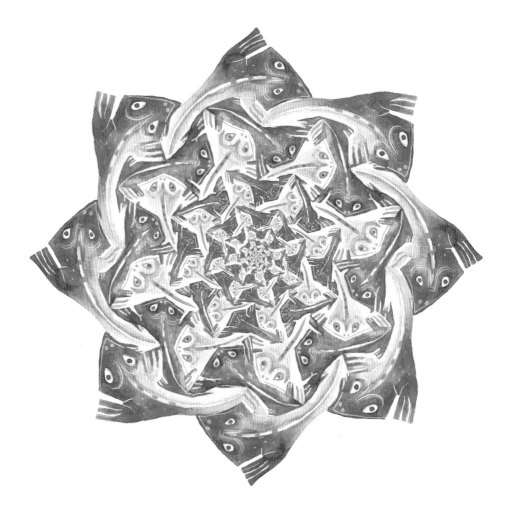

　　於是他創作了〈越來越小〉
這幅版畫。你不覺得畫裡面那些
蜥蜴很萌，比枯燥的幾何圖案可
愛多了？還有，你有沒有留意
到，越接近圓心，這些蜥蜴就變

得越來越小？這也是我們在前面提到的「無限小」的觀念。

他不畫蜥蜴的時候，就畫色彩繽紛、活蹦亂跳的〈魚〉。

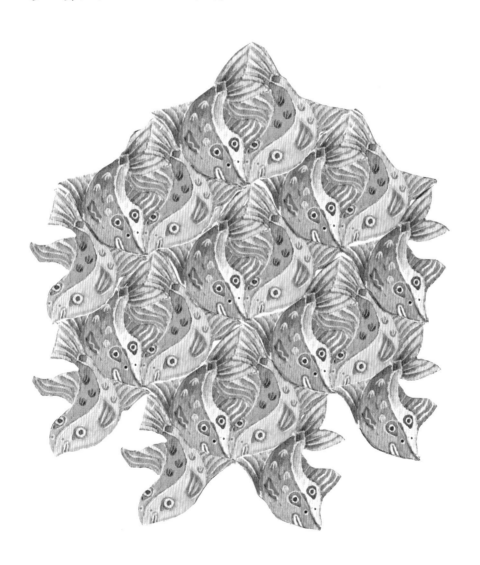

除此之外，他畫的圖案還包括鳥、青蛙、海馬、人、天使、魔鬼，比摩爾人的幾何圖案豐富活潑多了。這些嵌瓷藝術（也稱

為規則空間分割）的創作是他作品裡面很重要的一部分，也是他日後成名的主要原因。

給我巴哈，其餘免談！

拜託，不要一聽到巴哈，就苦著臉，好像消化不良似的。許多人以為他的音樂很枯燥艱澀，其實是一種誤會。比如說，他的〈G大調小步舞曲〉、〈g小調小步舞曲〉和〈D大調風笛舞曲〉就都非常好聽。請試著聽聽看，你會改變對巴哈的想法。

繪畫是視覺的藝術，音樂是聽覺的藝術，奇妙的是，兩者常常有相輔相成的效果。艾雪喜歡音樂（他會拉大提琴，也學過鋼琴和長笛），尤其是巴哈的音樂。他常一面聽巴哈的音樂，一

面工作。也許是天性使然，或者是潛移默化的緣故，艾雪的作品裡面常帶有巴哈音樂的嚴謹和簡潔。

艾雪年輕時住在荷蘭一個港都的郊外，他常走路到城裡的大教堂，躺在冰冷的地板上，聽管風琴演奏。他會閉起眼睛，雙手張開讓身體成為十字架的形狀，教堂的水晶吊燈映出他瘦削的身影。

突然一陣狂暴的氣流衝過管風琴的音管，那是巴哈〈d小調觸技曲與賦格〉的高潮，如雷的和聲宣示著上帝的榮耀，他感覺好像飛了起來，在教堂的梁柱之間翱翔。

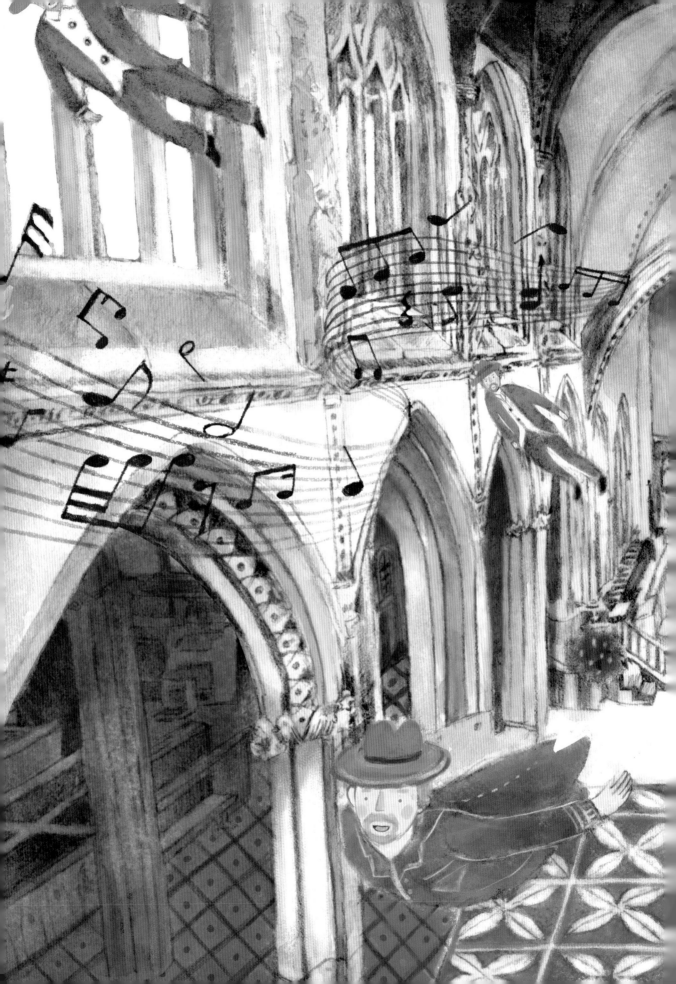

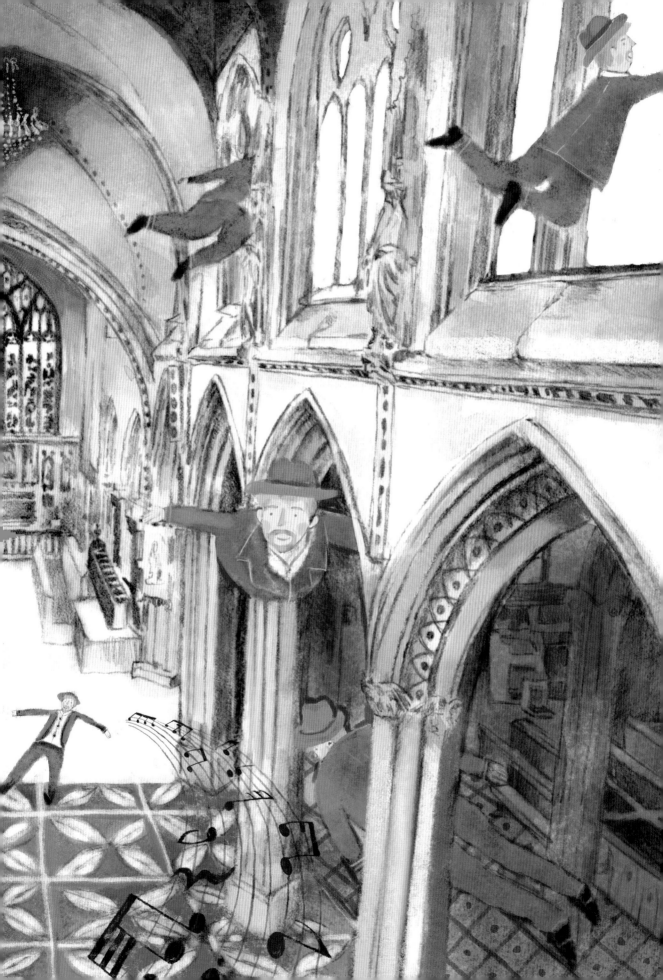

離開教堂的十年後，他創作了著名的〈變形II〉，作為美術與音樂緊密結合的見證。在這幅長達四公尺的版畫裡，一開始只是一個簡單的荷蘭單字METAMORPHOSE（變形），像幾個簡單的音符，然後直向的METAMORPHOSE和橫向的METAMORPHOSE交錯，像是稀稀落落的幾個和聲。

再來，文字幻化成方格，和聲更豐富了，方格又變成蜥蜴，旋律開始出現。緊接著蜥蜴變成

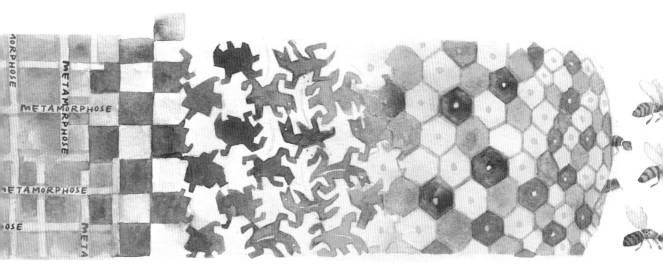

蜂巢，變成蜜蜂，又變成魚，變幻不停的影像和旋律讓人眼睛和耳朵都忙不過來。

接著黑色的鳥出現了，牠和魚在一起，分不清哪個是前景，哪個是背景——兩條旋律同時在進行，這在音樂裡面叫做「對位法」，是巴哈的最愛。魚慢慢消失成為白鳥，同時紅鳥加進來湊熱鬧，於是我們有黑鳥、白鳥和紅鳥同時在一起，這是三聲部的對位，三條旋律交織成震耳欲聾的滾滾音浪，巴哈一定愛死了。

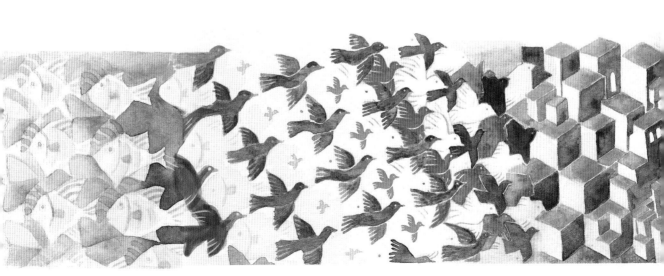

然後所有的鳥消失了，化成簡單的立方體，音樂漸漸靜下來，也慢下來。那些立方體拼出一間、兩間、三間房子，最後居然拼出一整座南義的濱海小城，音樂又出現一次高潮！但是，留意小城外圍蓋在海邊的城堡，它其實是——西洋棋的一個棋子！

小城轉化成棋子和棋盤，棋子消失了，棋盤變成方格，然後變成直向和橫向交錯的文字。最後，我們回到 METAMORPHOSE，音樂減弱，終於停止。

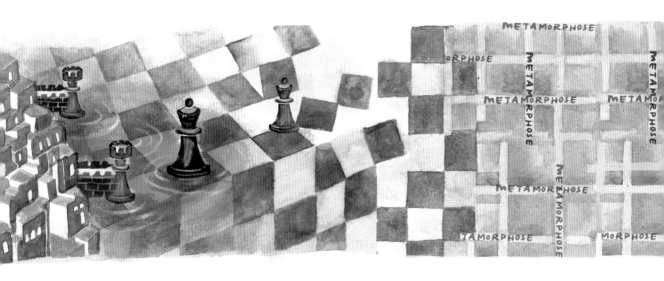

好像有什麼地方不對勁？

　　如果有一間房間，它上下前後左右的方位都能任意對調，住起來一定很酷吧？（雖然會有一點頭暈。）艾雪創造的木刻版畫〈另外的世界〉，就會帶我們進入一個這麼奇特詭異的科幻領域。

　　請先留意中間和左邊那兩面窗，窗外是水平視角所看到的月球景色，根據我們的生活經驗，一幅「正常的」作品會統一從這個視角看東西。

　　但是情況當然不是這樣，不然就不好玩了。請看右上角那兩面窗，這時我們的視角變成往

下，看到的是太空船正要降落月球的景象，而本來在版畫中間那面窗子，現在變成我們的地板。

接著，請看右下角那兩面窗子，這時我們的視角往上，好像站在月球表面仰望星空，而畫面中間那面窗子現在成為天花板。

艾雪把水平、仰視、俯視三種視角的畫面擺在同一個房間裡面，難怪我們要頭暈了。

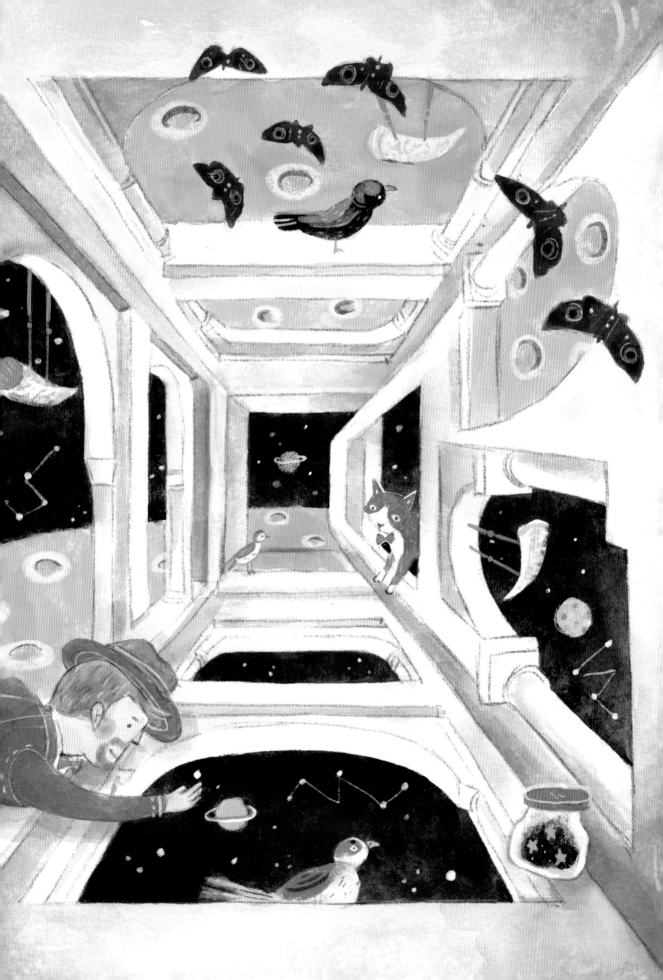

　　月球上的房間已經夠奇怪了，〈相對論〉裡面的房間更奇怪。圖中央那三個人其實來自三個不同的世界：左邊在讀書的人踩的地板是中間背袋子的人的牆壁，而中間那個人右腳踩的地板又是右邊下樓的人的牆壁。

　　在這個房間裡面，有三條彼

此垂直的重力線在作用，一條重力線往下，這是我們住的世界，也是下樓的人的世界；一條重力線往右，這是背袋子的人的世界；另外一條重力線往左，這是閱讀的人的世界。

〈相對論〉有趣的地方還不僅如此。有沒有看到圖上方那兩個在樓梯上的人？他們朝同一方向前進，但是一個人在下樓，而另一個人卻在上樓。這是怎麼回事？

原因是這兩個人屬於兩個不同的世界：左邊下樓的人重力線往右，而右邊上樓的人重力線往左。

艾雪在這裡所講的「相對

論」，只是日常生活用語，並不是愛因斯坦的相對論。艾雪的意思是相對於某一個世界的人，活在其他兩個世界的人顯得好奇怪。（比如說，你們又不是壁虎，為什麼在我的牆上走來走去？）

愛因斯坦的「相對論」討論速度、重力、時間、空間之間的關係，需要用到高深的數學和物理，通常是大學「近代物理」的課程。

〈另外的世界〉和〈相對論〉這兩幅畫把我們搞得頭暈腦脹，可是我們卻被「整」得很開心，直呼:「哇，艾雪真的好屬害!」

校長，你錯了！

艾雪站在校長室門口輕輕敲門。

「進來！」

艾雪走進校長室，校長從正在批閱的公文中抬起頭來，說：「早安，艾雪先生！請坐。」

「早安，校長！」說著艾雪在校長對面的椅子坐下。

「你知道我為什麼找你來嗎？」校長問。

艾雪想了一下：「大概是關於我功課的事吧。」

「對啊，你並不笨，為什麼成績那麼差？」校長拿起桌上艾雪

的卷宗，抽出成績報告:「你看，荷蘭文學、歷史、地理都拿丙，數學更是一塌糊塗。你這樣下去不但畢不了業，還可能會被退學喔！」

艾雪呆呆坐著，不知道要說什麼。

校長繼續說:「你繪畫課的成績倒是很好，我看了你的作品，覺得你很用心。」

「謝謝校長！」艾雪小小鬆了一口氣，像一個掉到河裡的人，緊緊抓住校長丟給他的繩索。

沒想到校長又說:「不過，你不會大紅，因為你的作品太理性了。」艾雪的繩索又被校長抽走了。

校長的話令艾雪很沮喪，但是他還是有點不服氣。他想說，雖然我的作品看起來很理性，不像野獸派的畫那樣大紅大綠、狂野奔放，但我的確放了很多感情下去，它們不僅是頭腦的體操，你要很專注的看，而且看很久，才能明白。

艾雪正要開口替自己辯護，沒想到校長已經站起來準備送客了：「好，今天就到此為止。艾雪先生，加把勁！」

艾雪心裡很悶，出來後對著校長室緊閉的大門發誓：「校長，你瞧不起人喔！我一定要出這口氣，證明你是錯的！」

離開中學二十多年後，他創作出非常有名的〈天空與水I〉。這幅作品巧妙的聯結了藝術和科學這兩大領域，賦予觀賞者豐富的想像，因此被選入許多物理學、心理學、地質學的教科書。

在畫面上方，黑色的鳥在天空飛；畫面底下，白色的魚在水裡游。畫面中央，鳥和魚緊密接合在一起，像阿罕布拉宮的嵌瓷。若從畫面中間繼續往上，魚會幻化成鳥翱翔的天空；如果從

畫面中間一路往下，鳥就會變成魚優游的河水。

〈天空與水I〉不會讓我們像看了動作片以後那樣血脈賁張，但是如果仔細的看它，會發現它有一種很優雅、很祥和的美——像春天的午後，我們躺在草地上，閉上眼睛，感受陽光靜靜的灑在身上。

艾雪晚年已經很紅，《時代》、《生活》、《滾石》這些著名的雜誌都詳細報導過他的作品。他五十七歲那年的4月，有一天正如往常在工作室裡忙著做木刻，這時來了幾個市政府官員。艾雪穿著工作服招呼他們。他不知道這些官員為什麼來訪，

猜想他們是來買一些作品回去掛在市政府的牆上，或者要委託他創作新的版畫。

「早安，各位先生，請坐！」艾雪親切的招呼他們。

大家紋風不動，沒有人坐下。

艾雪以為他沒把話說清楚，趕快大聲說：「坐啊，坐啊，不要客氣！」

但是這票人還是站在那裡，表情很詭異。艾雪心想，難道椅子不乾淨？仔細看看，很好啊。

要不然就是這些傢伙屁股都長瘡，所以怕痛不敢坐？

這時帶頭的傢伙開口了：「市長今天沒空，所以他派我們來。」

艾雪被搞糊塗了。你們這些人一大早跑來我的工作室，請你們坐，你們不坐，現在又告訴我市長沒空。市長有沒有空干我什麼事啊！最後那個帶頭的終於宣布了大消息：「敝人很榮幸，謹代表女皇陛下，頒給你騎士勛章。」

艾雪差點昏倒。哇！受封為騎士，表示我在這個行業已經到

達頂尖的境界，這可是無上的光榮呢！

女皇的代表拿出一個很漂亮的橘色（荷蘭的國色）盒子，打開盒子，裡面躺著一個鑲了琺瑯的銀十字騎士勛章。

當女皇的代表把騎士勛章別上艾雪外套的翻領時，當年中學校長室那一幕不自覺的浮上心頭。他看著銀光閃閃的勛章，嘴角泛起笑意，用只有自己聽得見的聲音說：「校長，你錯了！」

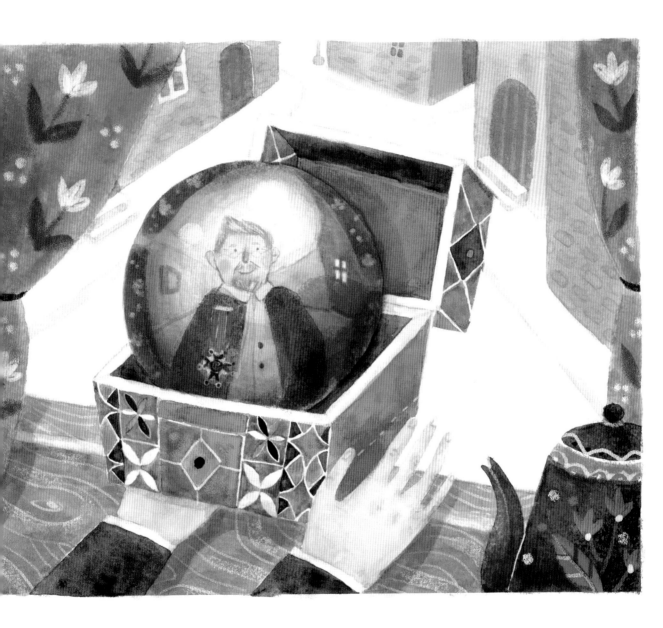

艾 雪 小 檔 案

MAURITS CORNELIS ESCHER

1898
出生於荷蘭的雷瓦登市

1912 — 1918
就讀中學

1919 — 1922
就讀於建築與裝飾藝術學校

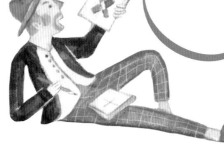

1922
- 第一次拜訪西班牙的阿罕布拉宮
- 搬家到義大利的西恩納城

1924
- 第一次在荷蘭個展
- 結婚
- 在義大利羅馬買了一間公寓

1926
羅馬個展

1935
離開義大利，搬家到瑞士

1936
第二次拜訪阿罕布拉宮

1951
《時代》雜誌和《生活》雜誌介紹他的作品，引起國際注意

1954
在阿姆斯特丹的國際數學會議演講

1955
獲頒荷蘭的騎士勳章

1960
- 在英國劍橋大學的結晶學會議展出和演講
- 在美國的麻省理工演講

寫書的人　　李寬宏

　　臺灣屏東人，清華大學核子工程學士，美國普度大學機械工程碩士、博士。在美國讀書、工作三十年後退休。喜歡走路、跳舞、聽音樂、彈鋼琴。

　　著有《費曼》、《約翰‧藍儂》、《雙Q高手：孔子》、《搞怪神童：莫札特》、《星際使者：伽利略》、《鈴，鈴，鈴，請讓路：第一次騎腳踏車》、《愛唱歌的小蘑菇：歌曲大王舒伯特》、《兩千五百歲的酷老師：至聖先師孔子》等書。

畫畫的人　　黃中妤

　　拖著皮箱，時常遷徙的插畫家。美國馬里蘭藝術學院畢業，目前就讀紐約視覺藝術學院碩士班。作品入圍過Adobe創作獎準決賽及紐約插畫家協會獎決賽。

　　創作是一種心靈上的滿足，可以讓想像力隨心所欲，也是一種對於現實的逃脫與治癒。童年與身為農夫的祖父母生活於雲林的小鎮，因此喜歡繪畫花草、動物、童話故事，並熱愛天馬行空的創作風格。

作品網站：magosart.com

1972
在荷蘭的希爾
弗瑟姆市去世

創意
MAKER

創意驚奇雲

飛越地平線，
　　在雲的另一端，

創意 ╳ 無限

撥開朵朵白雲，你會看見一道亮光……

是 創意 MAKER 的燈泡亮了！

跟著它們一起，向著光飛翔，由它們指引你未來的方向：

（請依直覺選擇最具創意的顏色）

選 的你

請跟著畢卡索、艾雪、安迪沃荷、手塚治虫、鄧肯、凱迪克、布列松、達利、胡迪尼，在各種藝術領域上大展創意。

選 的你

請跟著盛田昭夫、7-Eleven創辦家族、大衛奧格威，動動你的頭腦，想像引領創新企業的挑戰。

選 的你

請跟著高第、樂高父子、喬治伊士曼、史蒂文生、李維史特勞斯，體驗創意新設計的樂趣。

選 的你

請跟著麥克沃特兄弟、格林兄弟、法布爾，將創思奇想記錄下來，寫出你創意滿滿的故事。

本系列特色：

1. 精選東西方人物，一網打盡全球創意 MAKER。
2. 國內外得獎作者、繪者大集合，聯手打造創意故事。
3. 驚奇的情節，精美的插圖，加上高質感印刷，保證物超所值！

還有！還有！

內附注音，小朋友也能「自・己・讀」！
創意 MAKER 是小朋友的必備創意讀物，
培養孩子創意的最佳選擇！